禾華文創

水泥砂漿文創產品量化與媒材應用

Quantification Products of Cement Mortar Cultural and Creative with The Material Application

讓我們一同探索水泥砂漿作品如何量產，還有認識水泥與木材、金屬、玻璃的結合，創造出獨特的作品吧！

林佩如　郭汎曲 編著

作者序 / 林佩如

　　尊敬的教育工作者、學生及讀者們，非常榮幸能夠向大家介紹這本書《水泥砂漿文創產品量化與媒材應用》。這本書將帶領你們進入一個水泥創意的世界，該書有別於第一版的水泥創意商品製作的教學內容，更著重於複合材質的應用教學。我們將一同踏上一場關於水泥材料之旅。我一直深信學習應該是一個啟發和發現的過程。這本書的寫作初衷，是為了讓學生們能夠更好地理解水泥材料在設計相關領域的應用，同時也能夠激發他們的好奇心，引導他們主動探索世界。

　　在本書中，將通過案例的操作、豐富的圖片帶領讀者們進入水泥世界。無論你是教育工作者，還是對水泥材料充滿好奇心的學生，相信這本書都將成為你的良師益友。願我們一同在設計材料的海洋中航行，不斷發現、學習創作和成長。

　　最後，感謝這本書製作的汎曲老師，辛勤付出使得這本書得以完成。希望這本書能夠為你們帶來創作的樂趣和啟發，同時也歡迎你們提供寶貴的意見和反饋，以便我們不斷改進。期望這本書能夠帶給你們愉快的時光。謝謝你們一直以來的支持和鼓勵。

　　最美好的祝願。

<div align="right">2023 年 8 月</div>

作者簡介

林佩如

學歷：

 國立交通大學應用藝術工業設計　博士

 德國達姆史塔特工業科技大學　訪問學者

經歷：

 國立臺中科技大學　商業設計系所　副教授

 臺中市產業創新協會　商業設計顧問

 國立臺中科技大學圖書館委員

 國際時報金犢獎　國際競賽評審

 閩南師範大學　工藝設計系所　助理教授

 德國美茵茲大學　醫學部　輔具產品設計　研究助理

 中華扶輪社基金會南區　秘書長

 中華扶輪教育基金會　南區分會副會長

 空中大學中興校區視覺設計講師

 NDL 國際有限公司　北京分公司　營銷管理與設計總監

作者序 / 郭汎曲

　　這本書主要內容以如何量產為目的，從原型製作所需要的 3D 電腦建模軟體、3D 列印機介紹，到矽膠模具的製作，及各種水泥砂漿灌注方式，加上各種媒材的應用，讓水泥玩法越來越多樣，創造出更多的作品，讓水泥工藝越走越寬廣。

　　期盼藉由自身的經驗分享，能夠讓愛玩水泥的同好，在進入水泥工藝的領域中，就有充分的基本知識與認識，也能透過這個材料，進入量產與多樣的境界。

　　一路上從一個人玩水泥到一群人玩水泥，路似乎越走越長了。非常感謝林佩如教授的邀請，總是在我身旁諄諄教誨與陪伴，還有元華文創的協助，才能順利完成第二本書，對於水泥工藝手作的熱誠也因為學生與同好們的支持，才能一直燃燒著不滅，讓我們快樂一同玩水泥吧！

<div style="text-align:right">2023 年 8 月</div>

作者簡介
郭汎曲

學歷：

　　國立臺中科技大學商業設計系　碩士

經歷：

　　艾禾數位科技有限公司　負責人

　　有泥創研工作室　設計執行長

　　臺中科技大學商業設計系所　兼任講師

　　國際科技創藝教育協會　常務理事

　　雙北市產業總工會　專任講師

　　國立虎尾科技大學　中部創新自造教育基地　水泥課程講師

　　臺中女子高級中等學校　自造實驗室水泥課程講師

　　新北市工業成品全檢人員職業工會　專任講師

　　海青商工文創手作基地　水泥課程指導講師

　　台中產業人才投資職訓班專任講師

　　雲林自造教育示範中心　水泥課程講師

　　汎德汽車　BMW、MINI　多肉美學講師

　　國立仁愛高農水泥專業課程業師

　　臺中屯區藝文中心泥作手作班指導老師

　　財團法人鞋類暨運動休閒科技研發中心水泥課程指導講師

　　特力屋　特約水泥課程講師

目 次

第一章 水泥砂漿產品量化

1-1 認識水泥砂漿

一般水泥材料製作的產品，使用的材料中，都含有水泥成分，那水泥、砂漿、混凝土的差別在哪裡呢？

1-1-1 水泥（Cement）

水泥在水泥砂漿製品中扮演黏結料的角色，主要成分為石灰質原料、黏土、鐵質原料、緩凝劑等等。石灰質原料為含大量的碳酸鈣（$CaCO_3$）礦石，加上黏土物質的原料具有大量氧化矽，再加上含有氧化鐵的礦石以做為煅燒時的助熔劑，經過二磨一燒的製作工序，在旋窯中鍛燒，再添加適量石膏用以調解水泥的固化時間，磨成細粉裝袋後，成為我們常見的袋裝水泥。

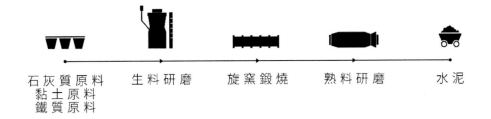

石灰質原料　生料研磨　旋窯鍛燒　熟料研磨　水泥
黏土原料
鐵質原料

圖 1-1　水泥生產流程示意圖

　　水泥與拌合水攪拌混合後，會凝固硬化產生水化反應，過程中會溫度上升的水化熱，變成能夠膠結或黏結顆粒骨材的膠結料，成為一個堅硬的固體。

　　水泥的水化作用產生四種主要產物：C-S-H 膠體、氫氧化鈣（CH）、鈣礬石（AFt）、單硫型鋁酸鈣水化物（AFm），其中 C-S-H 膠體為不規則刺球狀，可使水泥硬固漿體孔隙變小，結構更緻密堅固，為控制水泥強度的主要因素。而氫氧化鈣（CH）為水泥高鹼性的來源，其生成越多，越不利於耐久性。

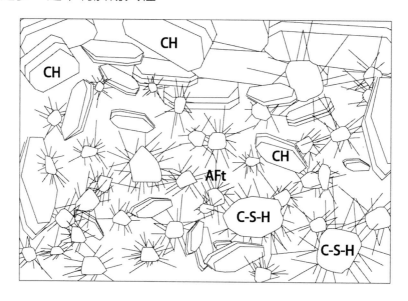

圖 1-2　水泥生成物示意圖

1-1-2 水泥砂漿（Mortar）

水泥砂漿為目前水泥產品製成的主要材料，其為水泥與砂，加上拌合水混合後的漿體，稱之為水泥砂漿，其主要成分包含：砂、水泥、水，為了增加工作性或所要求的外觀質感，也可添加助劑，例如消泡劑、急結劑、減水劑等等。

針對不同的工法，會有不同配方的水泥砂漿，例如灌注型水泥砂漿、捏塑型水泥砂漿、塗抹型水泥砂漿、抿石用水泥砂漿等等。

1-1-3 混凝土（Concrete）

混凝土主要組成為：水泥、粗骨材、細骨材、添加摻料、水。也可以說是砂漿再加上碎石一起混和，成為混凝土。目前混凝土在建築領域，大多以預拌模式先在水泥工廠內依照標準配比拌和，再由混凝預拌車輸送至工地，直接壓送澆置使用。

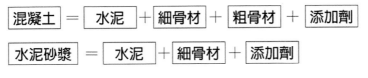

圖 1-3　水泥配方基本組成

1-1-4 水泥常見裂縫原因

水泥砂漿配比錯誤：水泥砂漿是一種組合水泥、骨材、水及添加劑等材料的複合材料，配比的設計針對不同的使用目的、工作性、外觀品質要求都會有不同的要求，但基本設計中，水泥與骨材的配比需正確，若水泥過多，骨材配比不足，則容易產生乾縮開裂現象。

拌合水配比錯誤：降低水泥砂漿與拌合水的水膠比，可控制水泥漿的流動率，一般玩家購買添加劑不易，因追求良好的流動率加入過多的拌合水，導致水化作用硬固後，空隙過多大，抗壓強度不足以外，更容易導致收縮開裂，故拌合水量越少越佳，可使用震動或使用添加劑等等方式幫助灌注模具順利。

攪拌不均：水泥砂漿攪拌時間與攪拌扭力應足夠，若攪拌時間過短，材料還未攪拌均勻，就開始操作灌注，導致水泥砂漿收縮不均勻，就容易產生網狀裂縫。

閃凝：又稱之為瞬凝，發生在水泥與拌合水結合後，水化作用放熱速度過快，在短時間內就迅速的凝結，則會產生開裂現象。其發生原因為配方中 C3A 含量過多，而石膏配比不足以控制水化熱快速反應，亦有可能是操作環境溫度過高。

移動開裂：水泥砂漿硬固初期，移動模具或壓動，造成開裂。

養護不足：水泥初終凝的前後，養護環境不佳，水分蒸發散失過快，造成塑性收縮而開裂。

環境溫差過大：使用環境溫差過大，熱漲冷縮造成拉力裂縫。

1-1-5 水泥產品養護

養護目的：水泥砂漿中所含的水泥，在水化作用的反應中，需要充分的仰賴水分，若沒有水分，水化作用則中止，而水分需要適當的溫度與濕度，才能保持水化作用所需要的水分。為了維持產品的品質，達到所需要的強度與減少開裂的機率，水泥砂漿的養護工作是勢必不能省略的步驟，養護越完全，水化反應越完整，其產品的強度越佳，產生開裂的機率越小。

養護環境：一般將水泥砂漿作品放置在空氣中養護，需要保持適合的溫度與濕度，才能確保水分流失的速度，降溫速度不宜大於10℃/h。養護環境在溫度為 20 度、相對濕度為 90%以上的潮濕環境或水中的條件下進行的養護，養護的天數依據不同的水泥種類而有所不同。一般的水泥養護期約 28 天，早強水泥則約 7~14 天即可。

養護方式：為了確保產品的外觀，建議採用放置於養護箱的方式養護，控制養護箱內的溫度與濕度，讓其進行完整水化作用，慢慢釋放內部水分即可。

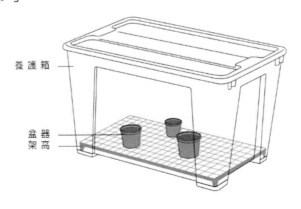

養護箱

盆器
架高

圖 1-4　養護箱示意圖

1-2 產品量化流程

　　那甚麼是量產？量產可將每一單位產品的固定成本下降，產品量產的數量越多，越能夠攤提開模所需的成本，使產品的銷售成品降低，利潤提高。簡單來說，就是把產品大量製作出來販售，但實際上一個產品要量產出來，要經過很多的程序。光有一個好的創意是不夠的，必須將腦袋裡的好點子轉化為實體，並且能大量製作出來，投入市場營運販售，才能成為一個有競爭優勢的商品。

　　水泥產品量產的程序包括創意發想後經過手繪設計圖或是電腦設計建模，再利用各種材料，製作方式應用的原型製作，目前大多採用 3D 列印製作原型，有了原型以後，就可以利用原型，依據量產的數量與工期來決定模具的數量，翻製矽膠模具後，灌注水泥材料。

圖 1-5　水泥製品量產流程圖

第二章 原型製作

2-1 原型製作材料

製作原型可以使用的材料有很多種，例如 3D 列印、塑料、樹酯、木材、水泥、油土、陶土、金屬、石膏、蠟。

2-2 常用原型製作方式

2-2-1 3D 數位列印

3D 列印技術是一種加法增材的數位製造方式，使用 3D 建模軟體設計建模後，將數位檔案，透過 3D 列印機，堆疊材料成型立體物件，可以製作複雜的形狀，目前 3D 列印的材料以熱塑性和熱固性聚合物為最廣泛的應用。

現今這領域的發展非常迅速，3D 列印技術具有製作速度快、滿足小量生產、成本低廉的優勢，所以能廣泛應用於工業產品打樣、原型製作、量產等等。

圖 2-1　3D 數位列印成型示意圖

2-2-2 CNC 數位雕刻

　　CNC 技術為一種減材製造的方式，使用 CAD 檔案，可生產精度高的零件，可加工的材料很多，例如木料、塑料、金屬、複合材料等等皆可。CNC 的加工過程需先由工程師設計原型的 CAD 模型，檔案轉換為 G 代碼後設置機器，由機器加工削除材料成型，屬於減法加工的一種。但這種數位加工方式成本較高，較少人使用。

圖 2-2　CNC 數位雕刻成型示意圖

2-2-3 手作原型

　　利用可捏塑成形的材料，例如油土、輕黏土、塑鋼土、模型土等等，捏塑出具有手感的造型。亦可使用木料、石材或可雕刻的材質雕刻成型。

圖 2-3　捏塑成型示意圖　　圖 2-4　雕刻成型示意圖

2-3 原型設計應注意要點

　　原型的設計對製作模具有相當重要的關聯性，對於初學者而言，要設計出拔模容易，符合灌注材料強度，且成功率高的原型，可注意幾項要點，讓翻製模具達到事半功倍的成效。

2-3-1 拔模角度設計

　　為了讓成品可以容易的從模具中取出來，通常需給予**拔模角度**（Draft Angle）來減少成品從模具中取出時的摩擦力，拔模時具有摩擦則會產生阻力，甚至無法脫模。所謂拔模角度的大小，一般來說是以其傾斜角度。尤其是器皿類的原型，內部需設計成錐形，斜角度約2~3度，成品的深度越深，角度則會越大。

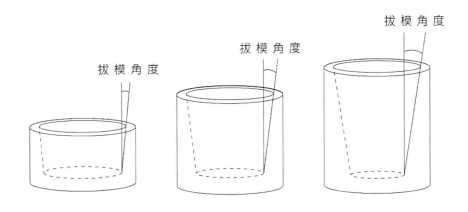

圖 2-5　拔模角度示意圖

2-3-2 避免倒鉤 Undercut 設計

　　成品從矽膠模具取出時，與成品的拆出方向成干涉的部分稱為倒鉤死角，在原型的結構中，有一倒鉤，灌注時倒鉤處容易沒有灌注完全或有空氣停留在倒鉤處，亦會增加拔模時的難度。

　　若有倒鉤設計的原型，採用的模具製作方式須注意原型擺放方向，有些狀況可採用分模製作，或是選擇適合的矽膠硬度，並且在灌注時，特別注意倒鉤處，灌注材料是否充分進入，甚至將模具設計開氣孔。

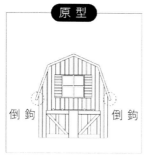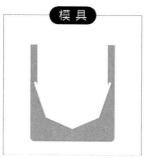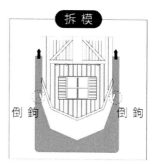

圖 2-6　倒鉤狀況示意圖

2-3-3 避免逆拔模設計

　　成品從矽膠模具取出時，與灌注口大小相差太多，透過矽膠的柔軟度無法取模出來的狀況，應該在設計原型時就考慮進去，盡量避免原型上方較大，下方較小的設計或製作模具的方式，採用 AB 模或多塊模解決這個問題。

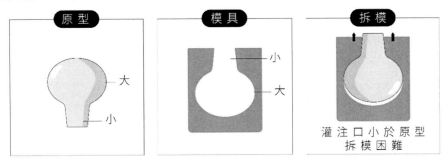

圖 2-7　逆拔模示意圖

2-3-4 邊緣導角

　　原型若為幾何造型，在邊緣若有設計導角，會讓灌注材料的流動更為順暢，且可減少模具被灌注成品的銳利角損傷，讓模具的耐用度更好。

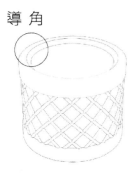

圖 2-8　邊緣導角示意圖

2-4 建模軟體

在產品設計領域，常見的建模軟體為 CAD、CAID 及雕刻 3D 建模軟體。

CAD 類型的 3D 軟體，為「參數式建模」的軟體，參數式建模為建模設計師以參數與運算邏輯逐件建構，使幾何模型依循電腦演算法則產出多元型態的 3D 幾何模型。所以建模設計師必須將想法透過建構邏輯，將模型準確的表達出來。

CAD 類型的 3D 軟體，建模主要以實體建模，透過基本元素的集合運算建構細節，產生複雜的模型。目前最常見的軟體以 Solidworks、Catia、PRO-E(Creo)、Inventor、Autocad 3D 等等為代表。

圖 2-9　CAD 類 3D 軟體品牌

CAID **類型**的 3D 軟體稱之為電腦輔助工業設計軟體（Computer-aided Industrial Design），可為電腦來進行設計的 CAD，主要設計模型的形體與外觀，建模設計師使用軟體內的幾何圖形模塊，改變幾何模型的相關尺寸參數產生其他幾何圖形，建構出模型。常見的有 Alias、Rhino。檔案數據格式可與 CAD 軟體交互配合作業，在處理曲面設計時的自由度較高，有較大的優勢。CAID 類型的 3D 軟體，建模主要以分面建線後建構出主曲面，再建構出過度面與厚度。

圖 2-10　CAID 類 3D 軟體品牌

雕刻 3D 建模軟體，為一種數位化的雕塑建模型式，將現實中的雕刻，帶入數位電腦中，主要是將手工雕刻工具建構在軟體中，利用具有壓感的硬體工具，例如數位板、數位筆等等，進行加法與減法的雕塑建構，亦可改變材質型態，能建構呈現出較複雜的模型。較常見的軟體有 Zbrush、Mudbox 等。

圖 2-11　雕刻類 3D 軟體品牌

2-5 積層製造列印技術

　　3D 列印稱為快速成型（Rapid Prototyping），簡稱 RP。美國材料試驗協會於 2009 年正式命名積層製造（Additive Manufacturing，AM）。水泥砂漿產品的開發透過積層製造技術製作原型，可提高製作效率與成本。

　　美國材料試驗協會（ASTM）將 3D 列印技術分成七種：

一、材料擠製成型：FDM、FFF。

二、光固化技術：SLA、DLP。

三、粉體熔融成型技術：SLS、SLM。

四、黏著劑噴膠成型：Binder Jetting。

五、材料噴塗成型：Material Jetting。

六、疊層製造成型：LOM。

七、指向性能量沉積技術：LENS、EBM。

　　目前 3D 列印技術，應用在水泥砂漿原型製作中，最常見的為熔融沉積成型（FDM）與光固化成型（SLA），以下就針對這兩項介紹。

2-5-1 熔融沉積成型（FDM）

材料擠製成型的材料選擇性較多，常見的材料為塑料 ABS、PLA。利用塑料加熱到半熔融狀，再透過機臺的噴嘴擠出材料，逐層堆疊冷卻，形成固態成品。這個製程的優點為製作成本較低、工序較少、容易入門、適合新手使用，但缺點為製作出的成品堆疊紋路明顯，需要再打磨後製，製作速度也較為慢。

龍門型 3D 列印機　　　　　Delta 3D 列印機

圖 2-12　熔融沉積成型（FDM）列印機示意圖

2-5-2 光固化成型（SLA）

　　光固化成型（SLA）又稱之為「液態樹脂固化」，利用液態光敏樹脂為材料，光固化運作原理是將 3D 建模模型切片後，透過光固化印表機的高能光束，逐層固化液態光敏樹脂，即可得到立體物件。光固化技術的精度取決於光源與 LCD 的解析度，其精度可達微米級。所以跟熔融沉積成型相比較，較為光滑細緻，堆疊紋路較不明顯。為目前業界最常採用的 3D 列印技術。但其 3D 光固化機一次成品的強度與耐熱度較低，需要另一臺二次固化機照射，才能確保成品的硬度。

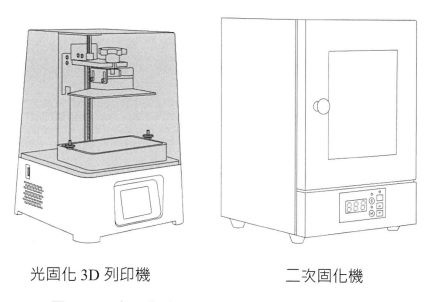

光固化 3D 列印機　　　　　　　二次固化機

圖 2-13　光固化成型（SLA）列印設備示意圖

2-5-3 3D 列印製程選擇

製作水泥砂漿原型，到底要用哪一種方式呢？可以從三個方向評估，使用材料成本、外觀精緻度、操作工序難易度。

以材料成本來評估，熔融沉積成型使用熱塑性塑膠，材料成本相較於光固化成型使用的光敏樹脂低。以成品的外觀精緻度來說，則以光固化成型表現出的光滑細緻較佳，不需要後續再進行打模原型等工序。但光固化成型需要使用酒精清洗，加上二次固化機再進行固化。

若為個人玩家不以商業成本考量，純粹自用，品質要求只要符合個人標準即可，熔融沉積成型列印機與線材材料購入成本低，也沒有繁雜的製作工序，若需要精緻的成品，再花一點時間後製批土打磨即可翻製模具，是蠻好的入門方式。但若為小型工作室或工廠，則需要大量生產模具與灌注成品，追求美觀的外觀物件，光固化成型還是最佳選擇。

表 2-1　3D 列印類型比較表

	熔融沉積成型	光固化成型
機臺購入成本	低	高
材料成本	低	高
成品品質	低	高
製作工序	簡單	複雜

第三章 矽膠模具製作

　　矽膠材料屬於高分子聚合物的材料，構成的分子極為細小，且具有非常好的彈性，適合將應用於複製細微的紋理，能將原型的紋理複製的非常完整，並容易拔模取出原型與成品，所以經常應用於翻製模具。製作矽膠模具需要準備哪些東西呢？先讓我們來了解一下矽膠、離型劑與主要的使用材料與會用到的工具吧！

3-1 矽膠（silicone）

3-1-1 矽膠（silicone）組成

　　由矽礦使用科學方法提煉出，為一種化學基元以矽及氧原子為主鏈的熱固性樹脂，其化學式為[-R2SiO-]n，因主鏈是矽而非碳，故與塑膠是不同的主鏈。又稱之為矽利康、硅膠，矽酮樹脂是非常安定的人工化合物，使用硫化劑來做高溫固化。矽膠分為很多等級，食品級、醫療級等等，各種形態的矽膠有不同的製程，矽膠的化學組份與物理結構，特性也不同，應用於各種領域。不同的廠商配方不一樣，品質好壞不一，購買時還是要確認相關標示與配比。

圖 3-1　矽膠組成化學式

3-1-2 矽膠特性

　　矽膠具有非常良好的特性，耐低溫至-40℃，耐高溫可至 200℃，保持穩定性質，於-60℃~300℃ 之間可保持良好的彈性。耐候性佳，對氧氣、臭氧氣，有很好的抗氧化能力，抗 UV。防水性高，可用作水密封。不沾黏擁有最佳的離型能力，耐化學性，具拉伸延展性，有彈性。絕緣性佳，本身不導熱，除非添加熱材料、低毒性低化學活性，可在土壤中分解，在水中無生物蓄積性，不含重金屬、塑化劑與有毒物質，對於氣體的滲透力佳。

圖 3-2　矽膠特性示意圖

3-1-3 矽膠用途

矽膠用途非常廣泛，除了可用於模具製作，也常用於醫療零件、機械零件、LED 封裝、移印膠頭、布類塗佈網印、防震緩衝、接著、導熱等等。

製作模具用的雙組份矽膠由基膠、交聯劑、填料與催化劑等組份構成，雙組份硫化矽膠以基膠、交聯劑和填料為一個組份，催化劑為一個單獨組份，兩組份化合物混合後產生交聯反應，形成穩定且有彈性的型態，可供製成模具應用。應用於樹脂工藝製作、蠟燭製作、石膏工藝製作、手工皂製作、禮品業、水泥工藝業、公仔設計工藝等多種行業的產品複製及模具製作。

 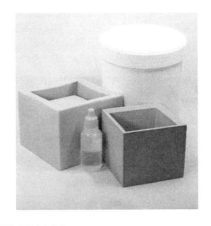

圖 3-3　矽膠材料

3-1-4 翻膜矽膠種類

　　製作矽膠模具的矽膠種類，最容易買到，也較常見的有兩種，一種是縮合型矽膠（RTV），一種是加成型矽膠（HTV）。縮合型液體矽橡膠的硫化機理以有機錫或鈦觸媒為催化劑，羥基封端的聚二甲基矽氧烷為基礎聚合物，進行縮合，進行交聯固化；而加成型矽膠硫化機理則以白金觸媒為催化劑，由矽氫鍵和乙烯雙鍵進行加成反應交聯固化。因加成型矽膠反應不會產生副產物，安定性較高，可用於製作食品用模具，例如巧克力模、冰模等等，縮合型矽膠則不可用於製作食品模具。若要提高固化速度，縮合型矽膠可提高濕度，加成型矽膠則可用加熱方式。因使用的原料不同，加成型矽膠的催化劑為白金，價格較高，相對的就會反映在成本上。在操作難度的差異上，因加成型矽膠遇到硫、胺、磷及重金屬會因催化劑中毒而固化不完全，對新手來說是一大挑戰。

表 3-1　矽膠種類比較表

縮合型矽膠（RTV）	加成型矽膠（HTV）
不可作食品級	可作到食品級
濕度高可提高固化速度	加熱可提高固化速度
收縮率大，尺寸安定性較差	收縮率小，尺寸安定性較佳
成本較低	成本較高
催化劑不會中毒	遇到硫、胺、磷及重金屬會因催化劑中毒而固化不完全
硬度通常在 5~40 Shore A	通常在 0~50 Shore A
附著力低	附著力高

3-1-5 翻膜矽膠選擇

如何選擇適合的翻模矽膠呢？首先要慎選販售矽膠的廠商，是否將產品標示清楚，配方是否偷工減料，有些不肖廠商在矽膠中添加了過多的矽油，破壞了矽膠的分子量，製作出的矽膠模具會出現翻模次數少不耐用，且表面黏稠等現象，要製作一個好用的模具，技術再好，材料品質太差，成本將提高很多。

再來就是考量原型形狀及紋路的複雜度，若形狀複雜，紋理凹凸面很多，可選擇硬度較軟的矽膠，一般水泥製品使用的硬度約在 shore A 10~40 度範圍，最常用的是 shore A 15~20 度。

原型的尺寸若較大，採用硬度較高的矽膠，較不易變形，若尺寸較小，可選擇較軟的矽膠，拔模較為不費力。

模具拔模的困難度也是要考量的因素，若原型拔模較困難，需要花較大的力氣拆出來，可以選擇硬度較軟的矽膠，或是採用 AB 模、切割模等方式製作模具。

若成品所需要的尺寸精密度很高，就需要選擇收縮率較低的加成型矽膠，一般用於精品或家電類產品。若灌注材料成品為食品，也必須使用食品級的加成型矽膠，灌注的成品才能食用。

3-2 離型劑

矽膠模具與原型隔離的材料稱之為離型劑，又稱脫模劑、防黏劑，用途在於避免原型附著於模具上，在原型與模具之間形成一層隔離膜，讓原型較易從模具中拆出，也較不損傷模具。

離型劑的材料會依照原型的材質來選擇，常見的有凡士林、矽油、氟素噴劑、專用隔離臘或噴線油噴劑等等。

使用膏狀離型劑時，要注意不要刷塗太厚，讓原型的凹面堆積離型劑，影響品質，可薄薄地刷塗一兩次以免有些地方沒刷到。使用油質離型劑時，要注意噴塗後不要放置太久才灌注矽膠，以免離型油下滑，影響離型品質，造成咬模。

圖 3-4　離型劑種類

3-3 油土

　　油土為製作矽膠模具時經常使用的填充材料，由合成油脂、碳酸鈣、黏劑等製成，質地細緻，溫度高時會偏軟，溫度低則會硬一點，具有可重複使用不硬化的特性，非常適合翻模填充使用。油土有軟質與硬質兩種，通常填充用會使用軟質油土。

圖 3-5　油土

 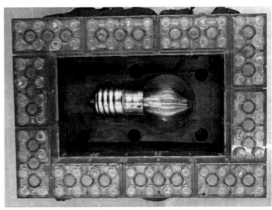

圖 3-6　油土應用

3-4 外模材料

　　製作矽膠模具的外框，可使用的材質有很多種選擇，若要模具外觀光滑細緻，可使用有光滑面的材料，例如壓克力、PVC 板、木板等等，但這類材料切割不易，需要用到機具，若不介意模具外觀也可以選擇方便取得的珍珠板或厚紙板，切割容易，拔模也不費力，使用破壞方式即可。也有廠商生產專門建立模具外框的翻模積木，堆疊方便，尺寸可以彈性調整，可以重複利用，是個蠻好的工具。

圖 3-7　外模材質（壓克力、珍珠板、專用積木）

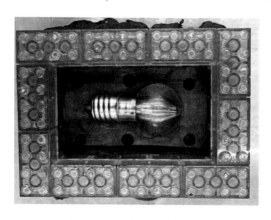

圖 3-8　外模使用示範

3-5 電子秤

製作矽膠模具時，需要使用電子秤，將矽膠與硬化劑的配比秤重，因硬化劑的用量配比相對來說比較小，建議選擇秤值單位 0.01 較為精密的電子秤，才不會出現很大的誤差。使用時須注意將攪拌容器的重量歸零，單位值也要正確，才不會配比錯誤導致模具製作失敗。

圖 3-9　電子秤

3-6 攪拌容器與工具

矽膠的流動率較低，屬於較濃稠的液體，事後清理也較困難，所以建議使用一次性的攪拌容器，最好是沒有死角的形狀，比較不會有攪拌不到的部分，導致攪拌不均勻，矽膠沒有固化。

3-7 脫泡設備

矽膠是一種濃稠的液體，在攪拌的過程中，很難避免將空氣攪拌進去，除了操作中去除氣泡的小技巧以外，最好需要利用機具去除空氣，一般可採用抽真空泵加上不銹鋼桶，或是使用壓力桶排除空氣，雖然壓力桶的效果較好，但壓力桶的設備較為專業，業餘的玩家還是建議使用抽真空方式排除，比較容易購買，也較安全。

矽膠屬於黏度較高的液體，抽真空時的體積會膨脹，建議購買尺寸較大的桶身，應用上會比較廣，有時灌注的材料也會用到抽真空的狀況，所以採用真空抽取泵是不可或缺的工具。

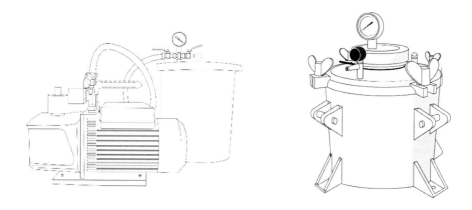

圖 3-10　脫泡設備示意圖（真空桶+泵、壓力桶）

3-8 模具設計

模具設計的好壞，決定了成品拔模的難易度及灌注後成品品質的好壞，所以我們先來了解一些模具設計時應該知道的基礎設計吧！

3-8-1 製作方式

不同的原型形狀與尺寸，開模的方式也不同，尺寸較小，造型簡單，倒鉤狀況較少，可以輕易判斷灌注口位置的原型，可製作單面模，工序簡單，也不會出現分模線需要打磨的狀況。

若原型形狀較複雜，需要製作雙面模的狀況，就要注意分模線、引流孔、灌注口的位置，還有定位柱的設計等等。雙面模的製作方式有兩種，一種是分兩次灌注，所需要的製作時間較長，另一種是採用單面模方式一次灌注完成後，再使用切開方式一分為二，切開的面就是雙面模的分模面，這樣的方式較常使用在不需精準定位分模面的狀況。

若原型尺寸較大，紋理細緻複雜，並且考量矽膠材料成本與拔模難度，就建議採用刷模方式製作。刷模製作工序較繁瑣，製作時間較長，通常會交由專業製作大型模具的廠商代工。

圖 3-11　矽膠模具類型（單模、雙面模）

3-8-2 分模線設計

　　水泥砂漿製品的分模線設計，有時是為了取模方便，會設計在不影響產品整理外觀品質的位置。分模線對於外觀的影響非常明顯，所以能沒有就沒有，但有些原型的造型，就是必須切割，才能拔模出來。分模線的設計位置取決於拔模時，原型或成品不會卡住且不影響美觀的位置，例如背面或沿著原型的紋路線，重要的還是不會讓成品在拔模時卡住。

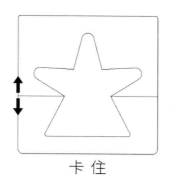
卡住

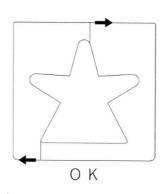
ＯＫ

圖 3-12　分模線設計

3-8-3 排氣孔設計

灌注料要順利流入模具時，模具內部的空氣需要排出，也就是液體要取代模具內部的空間，將空間內的空氣排出去，所以在模具設計時，需要設計讓空氣排出的孔洞。

排氣孔設計的位置非常重要，空氣才能順利完全排除。只要是會產生封閉的空間就要設計排氣孔，空氣或氣泡通常會往上移動，所以排氣孔要設計在模具的最高處，可以各自獨立開孔，或是設計流道匯集，原型擺放的角度也很重要，盡量調整擺放的角度讓空氣排出。

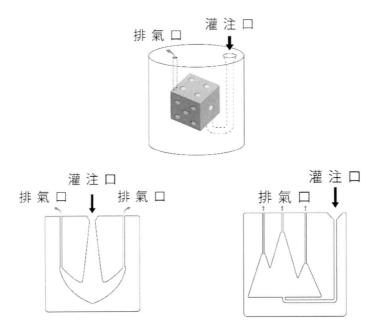

圖 3-13　排氣孔設計

3-8-4 定位柱（銷）設計

在製作兩面模時，為了確保兩塊模具結合緊密，不會有錯位的可能，也可避免因錯位，導致灌注成品的分模線非常明顯，一般會在製作模具時，就會製作定位柱。

用油土推積製作兩面模時，先在第一面製作凹面柱穴位，第二面灌注矽膠時，自然會有凸面的定位柱。

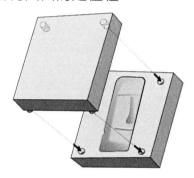

圖 3-12　定位柱設計

壓製定位柱穴位　　　　　　　　　　定位柱

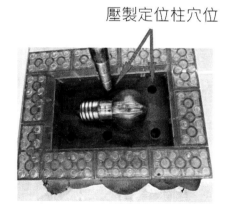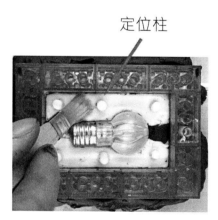

圖 3-14　定位柱製作

3-9 模具實作步驟示範

使用材料與工具：

原型、縮合型矽膠、硬化劑。

外膜（塑膠容器或翻模積木、紙杯等等）、雙面膠帶。

電子秤、離型劑（凡士林或噴線油）、刷具、吹氣球。

攪拌杯、攪拌棒。

3-9-1 單面模製作步驟

製作步驟彩色影片連結：

https://youtu.be/3KY_59LhbKI

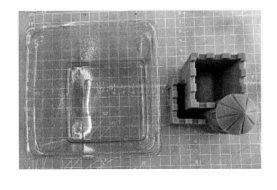

步驟一

製作外框，或挑選適合的外框，外框大小比原型尺寸大，視原型大小估算外框與原型的距離。

備註：示範使用塑膠盒外框，沒有塑膠盒也可以用珍珠板、積木或是尺寸適合的一次性材料，例如紙杯等等。

步驟二：

將原型底部**貼上雙面膠**。

備註:若原型為油土或不易黏著的材料‧要選擇適合的黏合劑或針戳固定。

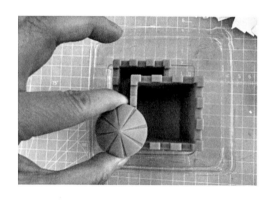

步驟三：

將**原型固定**於外模內‧將距離抓好置中黏合住。

步驟四：

刷塗或噴塗**離型劑**，隔絕矽膠。

步驟五：

將磅秤歸零，在容器中，依據標示配比秤重，倒入**矽膠主劑**。

備註:每家廠商的兩劑配比不太一樣，所以要依據你購買的矽膠標示配比來調劑。

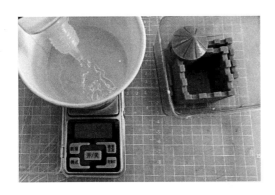

步驟六：

再將磅秤歸零，依據標示配比秤重，倒入矽膠**硬化劑**。

備註:每家廠商的兩劑配比不太一樣，所以要依據你購買的矽膠標示配比來調劑。

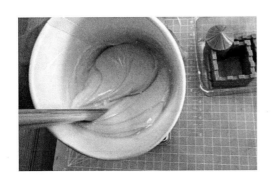

步驟七：

在容器中全面性**均勻地攪拌**，讓兩劑充分融合，約 1~3 分鐘，若流動性減弱，就應盡速倒入模具中。

備註:若有脫泡真空機可脫泡後再倒入，消泡效果更佳。

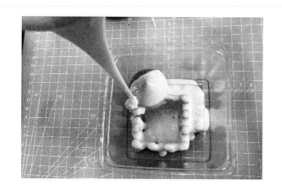

步驟八：

倒入模具中，沿著原型四周表面先行澆注。

備註：澆注後可輕敲讓氣泡浮出，再用吹氣球輕輕吹破氣泡。

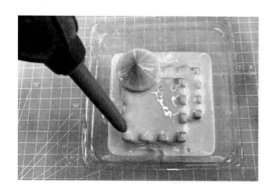

步驟九：

使用**吹氣球**，將浮出的氣泡吹破。

備註：若有脫泡真空機可進行脫泡處理，消泡效果會更佳。

步驟十：

再次攪拌矽膠主劑與硬化劑，充分攪拌後倒入模具中，至滿為止。

備註：若有脫泡真空機可進行脫泡處理，消泡效果會更佳。

步驟十一：

將模具倒滿矽膠後用吹氣球，將浮出的氣泡吹破。

備註 :若有脫泡真空機可進行脫泡處理，消泡效果會更佳。

步驟十二：

靜置 6~8 小時，待矽膠硬化。

步驟十三：

拆模。

步驟十四：

修整模具後完成。

3-9-2 雙面模製作步驟

製作步驟彩色影片連結：
https://youtu.be/7TSwhcveVd0

步驟一

製作外框，外框大小比原型尺寸大，視原型大小估算外框與原型的距離。

備註：示範使用積木堆疊外框，沒有積木也可以用珍珠板或是尺寸適合的一次性材料，例如紙杯、塑膠盒等等。

步驟二：

在原型上，沿著一分為二的設計位置，**畫出分模線**。

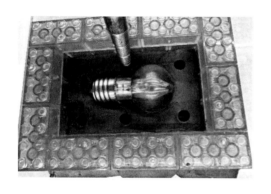

步驟三：

沿著分模線將一半的原型埋入油土內，並**壓製定位柱**穴位。

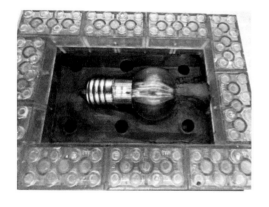

步驟四：

用油土**製作灌注口**（湯口）。

步驟五：

將磅秤歸零，在容器中，依據標示配比秤重，倒入**矽膠主劑**。

備註：每家廠商的兩劑配比不太一樣，所以要依據你購買的矽膠標示配比來調劑。

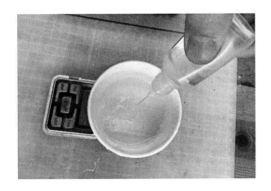

步驟六：

再將磅秤歸零，依據標示配比秤重，倒入**矽膠硬化劑**。

備註：每家廠商的兩劑配比不太一樣，所以要依據你購買的矽膠標示配比來調劑。

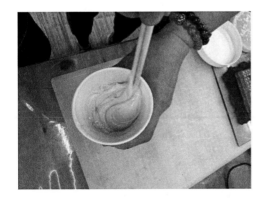

步驟七：

在容器中全面性均勻地攪拌，讓兩劑**充分融合**，約 1~3 分鐘，若流動性減弱，就應盡速倒入模具中。

備註：若有脫泡真空機可脫泡後再倒入，消泡效果更佳。

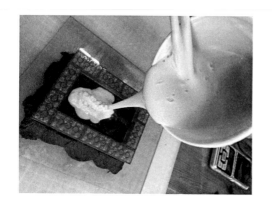

步驟八：

倒入模具中，沿著原型四周表面先行**澆注**。

備註：澆注後可輕敲讓氣泡浮出，再用吹氣球輕輕吹破氣泡。

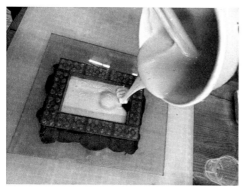

步驟九：

將模具倒滿矽膠後用**吹氣球**，將浮出的氣泡吹破。

備註：若有脫泡真空機可進行脫泡處理，消泡效果會更佳。

步驟十：

靜置 6~8 小時，待矽膠硬化。

步驟十一：

矽膠硬化後將模具翻過來，再重新框架好外模，清除模具內部的油土，只保留灌注口的油土。

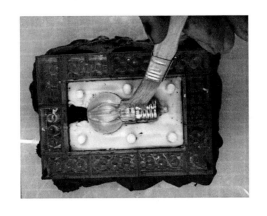

步驟十二：

重新刷塗或噴塗**離型劑**，隔絕下一次灌注的矽膠。

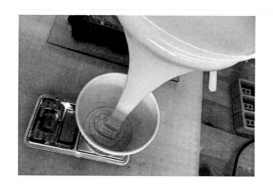

步驟十三：

將磅秤歸零，在容器中，依據標示配比秤重，倒入**矽膠主劑**。

備註:每家廠商的兩劑配比不太一樣，所以要依據你購買的矽膠標示配比來調劑。

步驟十四：

再將磅秤歸零，依據標示配比秤重，倒入**硬化劑**。

備註:每家廠商的兩劑配比不太一樣，所以要依據你購買的矽膠標示配比來調劑。

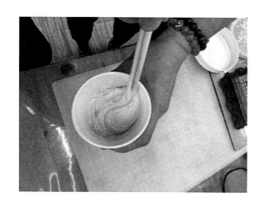

步驟十五：

在容器中全面性**均勻地攪拌**，讓兩劑充分融合，約 1~3 分鐘，若流動性減弱，就應盡速倒入模具中。

備註:若有脫泡真空機可脫泡後再倒入，消泡效果更佳。

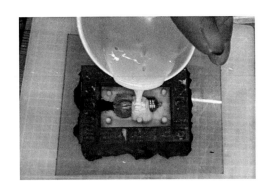

步驟十六：

將模具倒滿矽膠。

備註:若有脫泡真空機可進行脫泡處理,消泡效果會更佳。

步驟十七：

將模具倒滿矽膠後用**吹氣球**,將浮出的氣泡吹破。

備註:若有脫泡真空機可進行脫泡處理,消泡效果會更佳。

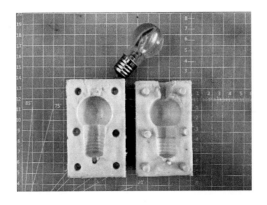

步驟十八：

拆模後即可完成兩面模具。

3-10 矽膠模具製作問與答

問題 1：硬化劑若調劑的量太少不會乾怎麼辦？

答：硬化劑調劑的量過少，若放置一兩天還沒乾硬，就不用期待它會硬化了，不用試圖再加入硬化劑攪拌，可試著挖除未乾的矽膠，原型利用去漬油或香蕉水，使用毛筆刷塗清理看看，將原型重新修整好，再重新製作一次。

問題 2：為何脫模時矽膠黏住原型無法分離？

答：離型劑噴塗或刷塗不夠，油性噴塗的離型劑流動性高，在光滑的表面容易滑落，噴塗後盡量立即灌注矽膠，不要隔太久才灌注。若使用凡士林等膏狀離型劑，則要注意不要堆積太厚，全面性刷塗兩次確保原型每個部位都有刷塗到離型劑。

問題 3：發生矽膠流出或爆模時，該如何清理矽膠？

答：可使用去漬油或香蕉水清理。

問題 4：矽膠模具應該怎樣清理附著在模具上的色料？

答：拆模過後用洗碗精等清潔劑清洗過後，使用凡士林塗抹後，再用擦手巾或乾布擦拭清理。

問題 5：矽膠模具應該如何收藏增加耐用度？

答：矽膠模具有一定的使用年限，建議在年限內用夠本，平常使用過後要清洗乾淨，收藏在盒內或包覆起來，以免吸附灰塵，並保存於溫度不要太高，灰塵不要太多地方。避免堆疊擠壓放置。

問題 6 使用加成型矽膠無法固化的原因？

答：加成型矽膠的基材為三乙氧基矽烷以及含氫矽油為主，鉑金觸媒作為催化體系，對某些元素，易造成不固化或者不能完全固化的情形稱之為矽膠中毒。無法固化的原因通常為以下幾點。

1. 加成型矽膠接觸含有氮、磷、硫等有機化合物以及含炔烴及多乙烯基化合物，或者 Pb、As、Hg、Sn 等元素的離子性化合物時，其固化反應會產生抑制，導致矽膠沒有固化或不完全固化。

2. 原型接觸過縮合型矽膠或使用油土、雕塑土、黏土等等製作原型。

3. 操作加成型矽膠使用的容器材質不正確、使用的配比不正確、攪拌不均勻等等，都會使矽膠不固化。

第四章 水泥砂漿產品灌注

4-1 水泥砂漿灌注施作工具

1、電子秤：量秤水泥砂漿及水量時使用，建議使用精準度較佳，
且精度在 0.1 以下的規格。

圖 4-1　電子秤示意照

2、勺子或湯匙：取用水泥砂漿粉體時使用，建議使用深度較大的
湯匙，大小以每次取用的用量來選用，方便為主。

圖 4-2　湯匙示意照

3、水彩筆：灌注時，將水泥砂漿刷入凹凸面時使用。

圖 4-3　水彩筆示意照

4、攪拌棒或抹刀：使用於攪拌水泥，抹刀可將水泥灌注後整平。

圖 4-4　攪拌棒或抹刀示意照

5、攪拌容器：建議使用底部與杯身都光滑平整，攪拌容器的上下底尺寸不要相差太多。選用深度要適當，若太小水泥砂漿量太多，在攪拌過程中，容易將材料溢出；若容器太大，水泥砂漿量太少會攪拌不均勻。

圖 4-5　攪拌容器示意照

6、電動攪拌機：量產時，建議使用電動攪拌，能讓水泥砂漿更均勻，流動性更好，也較省力。

圖 4-6　電動攪拌機示意照

7、振動器或振動臺：灌注時，使用的震動機器，可讓攪拌時進入的氣泡消除，讓水泥砂漿更容易進入凹凸紋理內。若沒有適合的手持震動器，也可以使用會震動的替代品，例如震動按摩器或筋膜槍等等替代工具。

圖 4-7　振動臺示意照

4-2 基本灌注方法

　　水泥砂漿的基本組成為水泥與骨材，一般常見的骨材有砂、石，會依據應用的需求或是幫助良好的工作性，添加助劑，例如消泡劑、減水劑、急結劑等等，所以要灌注模具，需選擇適合的配方，具有良好流動性的配方，是較適合模具灌注的水泥砂漿配方。

　　手作專用的灌注型配方，添加水量必須依照各家廠商標示的水量確實秤重，依照比例調製，並快速攪拌至少 30 秒以上，均勻確實的攪拌融合。若要添加色漿，也需要把色漿的水分計入，尤其是量少時，更要注意這一點。

　　水泥砂漿建議使用電動攪拌工具攪拌，尤其是超過 500 公克以上，徒手攪拌容易因為扭力不足，而不夠均勻。

　　若有較複雜的凹凸紋理，建議分批倒入模具，倒入的速度不要太快，先倒入部分的水泥砂漿後，使用筆刷刷入水泥砂漿，並使用震動器震動模具，讓氣泡消除，再繼續灌注。成品製作完成，需要作好養護後才使用。

　　若有需要打磨的時候，建議拆模後就打磨，不要放置太多天，水泥強度已很高，需要打磨的時間與力道就相對提高。

將 水 泥 砂 漿 秤
重 正 確 用 量

將 水 量 秤 重 到
正 確 用 量

快 速 均 勻 攪 拌
3 0 秒 以 上

分 批 倒 入 模 具
內

使 用 刷 具 刷 入
水 泥 砂 漿

使 用 震 動 器
震 出 氣 泡

底 部 抹 掉 氣 泡
與 抹 平 及 灌 注
完 成

拆 模

圖 4-8　水泥砂漿灌注流程

4-3 水泥砂漿紋理製作

　　水泥砂漿製作紋理需要用到水泥用色漿或色粉調色，建議水泥砂漿要跟色料充分攪拌均勻使用，以免作品著色度不佳，通常剛灌注完成及拆模後的顏色，放置一段時間養護後，作品內部的水分散發，會降幾個色階，飽和度較低，所以在調色的時候，可先調製的比預期要的色階高一些，讓水分揮發後的色調達到理想值。

　　水泥砂漿灌注兩種以上色彩紋理的方式有很多，倒入的順序、方式不同，產生的紋理、呈現的風格也會不一樣，一般分為分次倒法、同步倒入法、刷入法、多層次灌注法。

分次倒入法：先倒入第一個顏色，再倒入第二個顏色，可做出兩層不同顏色的紋理。若希望有明顯分層線，可第一個顏色倒入後，等待第一個顏色稍微凝固半乾時，倒入第二個顏色；若希望兩色交疊暈開，可以第一個顏色倒入後，馬上倒入第二個顏色，並在交接處震動，使兩個顏色融合。

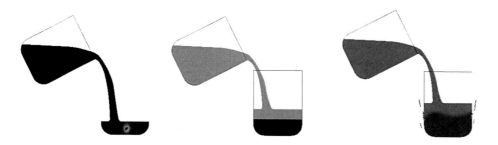

圖 4-9　分次倒入法灌注流程

分次倒入法示範：

製作步驟彩色影片連結：

https://youtu.be/1kLKljAWMeY

步驟一

將水泥砂漿與拌合水，充分攪拌均勻。

步驟二

慢慢將攪拌好的水泥砂漿倒入模具中。

步驟三

第二次水泥砂漿攪拌均勻後，加入色漿，充分攪拌均勻。

步驟四

慢慢將攪拌好的水泥砂漿倒入模具中。

步驟五

靜置待水泥砂漿完全硬固。

步驟六

拆模。

圖 4-10　分次倒入法紋理盆器

同步倒入法：一次調好每個顏色的
水泥砂漿，同時到入模具中，也可以
使用分色杯倒入，紋理的變化會隨
著拿杯子的高度、倒入的速度而有
所不同。

圖 4-11　同步倒入法示意圖

同步倒入法示範：

製作步驟彩色影片連結：

https://youtu.be/Y6MKOW0K9dc

步驟一

將水泥砂漿與拌合水，充分攪拌均
勻。

步驟二

水泥砂漿攪拌均勻後，加入色漿，充分攪拌均勻。

步驟三

將兩個不同顏色的水泥砂漿，同時到入矽膠模具之中。

步驟四

靜置待水泥砂漿完全硬固。

步驟五

拆模。

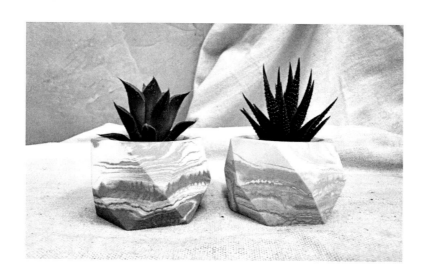

圖 4-12　同步倒入法紋理盆器

刷入法：分別倒入兩種以上調色的
水泥砂漿後，使用棒狀工具或刷具
靠近作品表面的位置刷動，讓各種
顏色交融出不規則紋理。

圖 4-13　刷入法示意圖

刷入法示範：

製作步驟彩色影片連結：
https://youtu.be/dDCBJ2paF8o

步驟一

將水泥砂漿與拌合水，充分攪拌均
勻倒入模具中。

步驟二

水泥砂漿攪拌均勻後，加入第二層
顏色的色漿，充分攪拌均勻。

步驟三

倒入第二個顏色的水泥砂漿。

步驟四

使用抿刀工具或刷具靠近作品表面
的位置刷動。

步驟五

靜置至水泥硬固。

步驟六

水泥硬固後拆模。

圖 4-14　刷入法紋理盆器

多層次灌注：分多次灌注薄層於內部模具表面，每一次灌注都要等待上一層水泥砂漿硬固後再灌注，一層一層往上灌注到滿為止。此種灌注法可製作出較多變化性的紋理，例如漸層紋理、髮絲紋、裂紋等等。

圖 4-15　多層次灌注法示意圖

圖 4-16　漸層紋理盆器

4-4 水泥砂漿灌注問與答

問題 1：水泥色漿與色粉有甚麼差異？

答：兩者皆可使用，兩種的著色力不太一樣，以經驗來說，水泥色漿的著色力較佳，也比較容易攪拌均勻，不會結塊。但色漿某些顏色會有浮色的狀況，可依照自己的需求與習慣選用。

問題 2：水泥砂漿灌注時，需要做甚麼安全防護嗎？

答：水泥砂漿屬於粉體，較有粉塵吸入的狀況，建議戴上口罩操作，放水泥粉體時，盡量高度不要太高，低放粉體，以免揚粉。若擔心衣物沾到水泥髒污，可以穿工作圍裙防護；皮膚若較敏感，可戴上手套，避免直接接觸水泥砂漿。

問題 3：水泥砂漿灌注時，工作環境應注意甚麼？

答：水泥砂漿若使用快乾早強型的，就須注意環境溫度，工作環境最好在室溫 25°C 以下，以免發生放熱太快，產生瞬凝狀況。

問題 4：水泥砂漿與水分的配比誤差值多少正確？應如何辨別使用上下限？

答：水泥砂漿與水的配比，依照購買的商品包裝標示誤差值不要超過一公克，一般會有最高標與最低標的範圍，通常會依據環境室溫、流動率需求、強度需求來調整水量。若環境溫度高，濕度低，可使用於標示的最高上限，並勿攪拌過久，甚至可使用冰水攪拌。若需要高強度製品，使用標示的最低添加水量，需要流動性高，則使用標示值最高用量。

第五章 水泥砂漿與多媒材應用

5-1 水泥砂漿×環氧樹脂

環氧樹脂外表光滑、像玻璃、水一樣輕透的質感，與水泥相互映襯，搭配光源，可製作成燈具或擺飾。因為透明的特性，可以在內部拌入亮粉色料，亦可放入公仔或乾燥花等等素材，增添作品的多樣性。

5-1-1 環氧樹脂媒材介紹

環氧樹脂英文全名為 Epoxy Resins，是固化性還氧化物聚合物，為一種固化性塑料，對多種媒材的附著性佳，耐腐蝕，耐磨耐壓，可應用在膠黏劑、地板塗料、工藝創作等等。依照使用的用途不同，等級也不一樣。

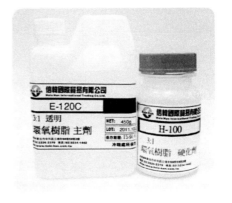

圖 5-1　環氧樹脂

環氧樹脂哪裡買？基本上化工行、美術社都可以買到，會有主劑與硬化劑共兩劑，操作時應注意標示的調配比例，每一品牌的比例會略有不同。

環氧樹脂操作時，要在通風處，將主劑與硬化劑依照標示比例，秤重後混合攪拌均勻，若攪拌不均勻或沒有依照廠商標示的配比，容易造成無法完全硬化。攪拌時間約 3~5 分鐘，攪拌時速度不可過於快速，以免過多空氣拌入，攪拌容器的邊緣也應多刮幾次，避免攪拌不均的狀況，亦可用真空抽取方式消泡，或使用濾袋過濾一次混合液，

再倒入模具內。攪拌均勻後會較為濃稠，一般室溫硬化時間為 24 小時以上，會隨溫度提高而加速。

　　操作環氧樹脂與水泥砂漿混合時，環氧樹脂兩劑攪拌均勻後，與加水攪拌後的水泥砂漿同時混合攪拌後，因水泥砂漿的重量較重，會沉澱於模具下方，透明度也會較低，但仍具有透光效果。

　　水泥砂漿與環氧樹脂若要分別硬化灌注上下層，兩層之間需要有介質在其中，才能穩固的將兩種材料結合。

圖 5-2　水泥+環氧樹脂作品

5-1-2 環氧樹脂媒材示範

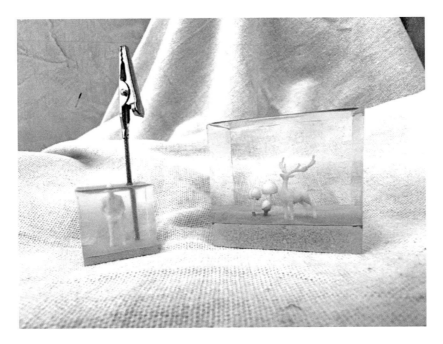

圖 5-3　環氧樹脂+水泥作品

準備工具材料：

材料：水泥、水泥色漿、環氧樹脂 A、B 兩劑、公仔。

工具：造型模具、攪拌紙杯、攪拌棒、電子秤、夾子、過濾袋、
　　　打火機。

製作步驟彩色影片連結：
https://youtu.be/QPYdDlaUR_Y

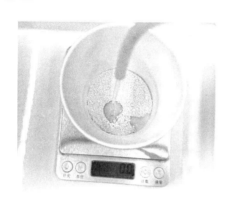

步驟一

依照包裝標示，使用電子秤，將水泥及拌合水秤重。

步驟二

充分將水泥砂漿攪拌均勻。

步驟三

加入水泥專用色漿，充分攪拌均勻。

步驟四

慢慢將攪拌好的水泥砂漿倒入模具中。

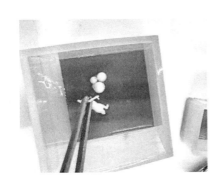

步驟五

等待水泥砂漿在半乾狀態，用夾子將公仔放入水泥砂漿中。

步驟六

靜置直到水泥乾硬。

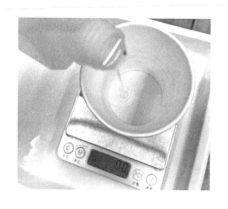

步驟七

使用電子秤將環氧樹脂 A 劑（主劑）依照用量秤好。

備註:每家廠商的兩劑配比不太一樣,所以要依據你購買的矽膠標示配比來調劑。

步驟八

使用電子秤將環氧樹脂 B 劑(硬化劑）依照用量秤好。

備註:每家廠商的兩劑配比不太一樣,所以要依據你購買的矽膠標示配比來調劑。

步驟九

將兩劑混合。

步驟十

將兩劑攪拌均勻，攪拌速度不要太快，以免將空氣拌入，杯壁要刮幾下，讓兩劑徹底融合。

步驟十一

使用濾袋，將攪拌完成的環氧樹脂透過濾袋，過濾空氣後，倒入模具中。

步驟十二

使用打火機將表面氣泡消除，之後靜置 24 小時以上，直到環氧樹脂乾硬。

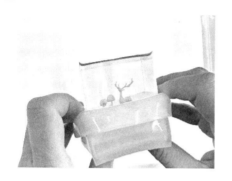

步驟十三

環氧樹脂乾硬後就可以拆模。

步驟十四

可使用砂紙將不平整的部分磨平。

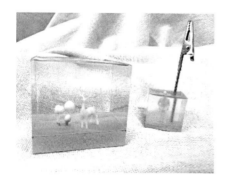

步驟十五

完成。

5-2 水泥砂漿×光纖

西元 2001 年匈牙利建築師羅恩立（Aron Losonczi），發明透光混凝土，利用光纖與水泥砂漿結合，使之透光率達 40~50%，目前大多在建材與室內裝修應用上，例如透光水泥磚、透光水泥磚牆等等，由此可知水泥砂漿與光纖結合，可以讓光線透射出來，很適合製作具有投光功能的作品。

5-2-1 光纖媒材介紹

光纖全名為光導纖維，英文全名 Optical fiber，為一種玻璃或塑料製作而成的纖維，具有全內反射傳輸光的傳導材料。可應用於醫療與訊號傳導、休閒育樂用品、工業、工藝相關領域。

應用於水泥砂漿的光纖須具備導光性能好、耐鹼性高的特性，燈光部分可依據不同的應用場景、採用不同尺寸的 LED 燈、燈帶或

圖 5-4　導光光纖

燈管。根據不同的表面紋理、透光率、質感、光纖等排列方式，製成不同的透光水泥砂漿板、磚、幕牆或訂製規格品，透過光源的變化，作出多樣式的產品，應用在各大領域，例如建築、室外景觀、家飾精品、傢俱等。

5-3-4 光纖媒材應用

　　光軸時鐘是應用於新型時鐘設計,利用導光性能之光纖搭配 LED 光源時鐘顯示器,使得時間顯示於水泥板上,為一種新形態之光軌時鐘。時鐘的前端為嵌入導光光纖的水泥,後端為具有時鐘顯示功能的 LED 燈條,控制時間顯示。

圖 5-5　光軸時鐘

　　導光水泥燈具,可先將模具製作好,將光纖固定於模具內,再將水泥砂漿灌注入模具內,待水泥砂漿硬固後拆模,可以用打磨工具修整後製,搭配燈具做出透光性的作品。

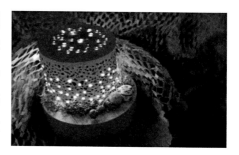

圖 5-6　透光水泥燈

5-3-4 光纖媒材示範

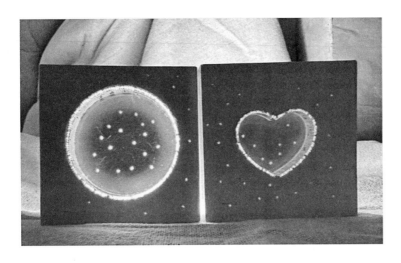

圖 5-7 光纖透光水泥磚

準備工具材料：

材料：水泥、水泥色漿、光纖。

工具：矽膠模具、針、攪拌紙杯、攪拌棒、電子秤。

製作步驟彩色影片連結：

https://youtu.be/T8SO14Il0BM

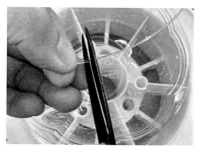
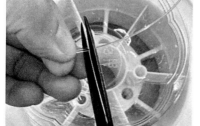

步驟一

將光纖剪斷，剪到超過模具的高度。

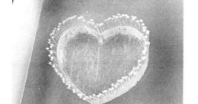

步驟二

壓克力造型塊的邊緣四周，用雙面膠帶黏住光纖，並將壓克力造型塊黏在模具上。

步驟三

將配方水泥攪拌均勻。

步驟四

慢慢將攪拌好的水泥砂漿倒入模
具中。

步驟五

等待水泥砂漿全乾後拆模。

步驟六

將凸起的光纖剪斷並打磨。

步驟七

再使用細海棉砂紙磨平整。

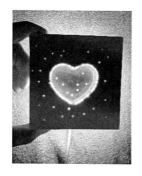

步驟八

後面裝上燈具即可透光。

5-3 水泥砂漿×紙漿

　　紙漿質地輕盈，具有高纖維性，水泥與紙漿結合的作品，重量可以減輕很多，也可以達到抗裂的效果，粗糙的質感，也可以為作品添加溫暖的手感。

5-3-1 紙漿媒材介紹

　　紙漿為一種纖維料，構成的主要成分為纖維素，利用植物為原料，將原料粉碎、蒸煮、洗滌、篩選、漂白、淨化、烘乾等等過程製作。也有利用菌種先分解木質結構，再利用化學方式分離出纖維素後進行漂白的生物製漿法。

圖 5-8　漂白紙漿

　　目前已有很多藝術家利用紙漿創作出雕塑作品。紙漿媒材可作為水泥配方的骨材使用，增加水泥的塑性，成品的整體重量也會減輕很多。

　　紙漿種類很多，也可以自行製作，將廢紙放入碎紙機，泡水幾天後，利用果汁機、調理機或是攪拌機等機器，打成紙漿，過濾多餘的水分後，與水泥混合，體積配比約 1：1，攪拌均勻後，可開始塑型創作，也可利用其他媒材，例如紙板、鋁線等等作為支撐。

5-3-2 紙漿媒材示範

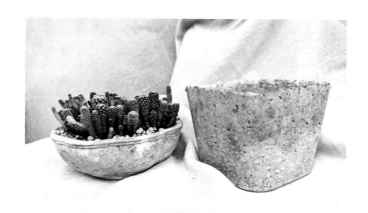

圖 5-9　紙漿水泥

準備工具材料：

材料：水泥、水泥色漿、紙漿。

工具：矽膠、抿刀、攪拌紙杯、攪拌棒、手套。

製作步驟彩色影片連結：

https://youtu.be/U6XXmrjio_A

步驟一

將紙漿泡水。

步驟二

使用攪拌器將泡水的紙漿打散。

步驟三

將紙漿的水分用濾袋濾乾，剩下少部分的水。

步驟四

加入水泥砂漿攪拌均勻，可加入水泥
專用色漿攪拌均勻。

步驟五

用手攪拌揉捏到成團狀。

步驟六

將拌好的紙漿砂漿貼合於模具內部。

步驟七

可使用抿刀抹平表面。

步驟八

修整捏塑完成，靜置 24 小時。

步驟九

拆模。

步驟十

完成養護後可使用。

5-4 水泥砂漿×木材

木材取之於自然，具有溫潤的質感，給人樸實溫暖的觀感與觸感，相較於水泥給人刻板的冷調印象，兩者結合有著互補與緩和的協調效果，加上木材種類與表面的紋理豐富多變，各有不同的味道，除了視覺上，還增添了嗅覺的感受，是個很好的複合應用媒材。

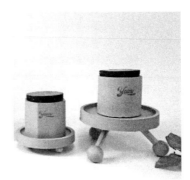

圖 5-10　木腳水泥作品

5-4-1 木料介紹與工法

木料的種類繁多，介紹幾種較常見的木料及其特性。

檜木：臺灣檜木是臺灣珍貴稀有的木材，亦為全球四大珍木之一，富有獨特的天然香氣，可以紓壓放鬆心情，也有防蟲與淨化空氣的效果。臺灣檜木因生長緩慢所以木質密度高，收縮率穩定，遇水不易變形，也不容易發霉「生菇」。

圖 5-11　檜木紋理

松木：松木顏色淡黃，經過長時間接觸空氣顏色會較深，紋理清晰，因松木生長快速，故取得容易，價格也較經濟實惠，質地較軟，加工較容易，經常用於製作家俱、裝修及木工DIY 等等。

圖 5-12　松木紋理

　　柚木：柚木色澤暗褐、富含油脂，有特有的清香味道，紋理明顯細密、硬度高、收縮率小，能抗蛀蟲、不易發霉，因為全球柚木的數量越來越少，所以價格較高。

圖 5-13　柚木紋理

　　梢楠：梢楠木的邊材淡黃褐色，心材則為黃褐色，故俗稱黃肉仔。質地堅硬，具有特殊的香氣，與檜木相比香氣較持久，表面質感細緻光滑，等級很多，價格差異非常大。

圖 5-14　梢楠紋理

　　樟木：樟木的樹皮黃褐色，有特殊的不規則縱裂紋，質重而硬，有強烈的樟腦香氣，味清涼，有辛辣感，不但可以防蟲且可以提煉樟腦油。

圖 5-15　樟木紋理

　　山毛櫸：山毛櫸顏色淺紅褐至紅褐色，無特殊氣味，收縮性大，較容易開裂，木質屬於中等強度，木紋紋理緊密通直。

圖 5-16　山毛櫸紋理

5-4-2 水泥×木料工法與應用

　　木料與水泥相結合的工法上有很多種方式，因水泥灌注需要模具，且具有流動性，會進入所有縫隙中，在製作上難度較高，所以需要事先規劃好製作步驟，將木料制定好規格，先行製作，再決定工序上的先後，兩者才能完美的結合，拆模後有時也需要再作後製打磨或上保護漆等等工序。

5-4-3 松木水泥燈具示範

準備工具材料：

　　材料：水泥、水泥色漿、松木。

　　工具：模具裁切工具、木工工具，抿刀、攪拌紙杯、攪拌棒、砂紙、雙面膠帶、絕緣膠帶、珍珠板、熱熔膠。

製作步驟彩色影片連結：

https://youtu.be/7zAcassu_J4

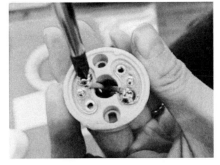

步驟一

將兩條配線鎖進燈頭的兩極上。

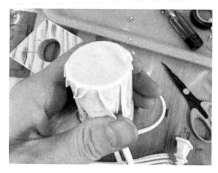

步驟二

使用絕緣膠帶將燈頭與所有相接的
縫隙都封住。

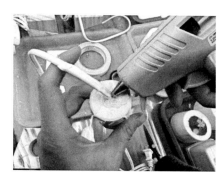

步驟三

用熱溶膠，將所有可能流入水泥的縫
隙都封住。

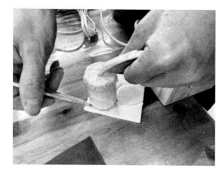

步驟四

在3mm的珍珠板上描繪燈口的直徑。

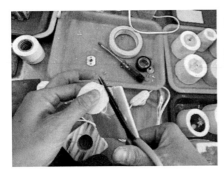

步驟五

將珍珠板延著描繪的線條裁切出來。

步驟六

圓形珍珠板兩面都貼上雙面膠帶。

步驟七

將正方形展開模具製作好。

步驟八

在木座的邊緣貼上雙面膠帶，以防水泥滲入。

步驟九

將方形木座黏入模具之中。

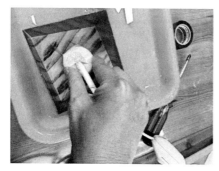

步驟十

將燈頭黏入模具之中。

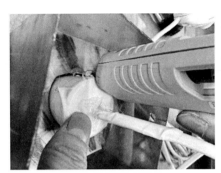

步驟十一

使用熱熔膠封住燈頭與木座交接的縫隙。

步驟十二

將電線裝入模具預先裁切的電線孔內。

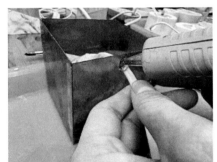

步驟十三

使用熱熔膠將電線出口封住。

步驟十四

將配方水泥攪拌均勻。

步驟十五

加入色漿攪拌均勻。

步驟十六

倒入模具內。

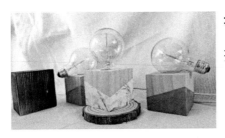

步驟十七

拆模完成。

5-5 水泥砂漿×玻璃

玻璃是一種可以反射或折射光線，切割或是拋光後，更可提升效果，具有穿透的特性，能傳導光源創造明亮感，與水泥結合時，可以在視覺上襯托出水泥，使它聚焦成為主角。若加入金屬鹽類，可改變玻璃的顏色，也可以上色作更多元的應用。玻璃的明亮光滑與水泥的冷調亦可相互映襯，是個很好的結合媒材。

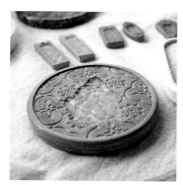

圖 5-17 玻璃水泥杯墊
（圖片來源：創設小物）

5-5-1 玻璃介紹與應用

玻璃中國古代稱之為「琉璃」，日語漢字則以「硝子」稱之。主要成分為二氧化矽，常見的玻璃會加入其他成分，改變其熔點、顏色或穿透性等等。玻璃到達一定的熔點時，變成流動狀液體，迅速冷卻後可定型，所以可以因應需求改變其形態，根據不同的種類，會有不同的特性。

市面上已有創客使用玻璃與水泥作結合，創作出出色的作品，針對不同的玻璃，可以利用其特點創作出不一樣的作品。製作時要注意玻璃易碎，且邊緣尖銳，需要研磨過再使用。

玻璃的種類繁多，例如噴砂玻璃、彩繪玻璃、彩色玻璃、夾砂玻璃等等，

圖 5-18 玻璃水泥盆器
（圖片來源：創設小物）

都可以依據應用的風格選用搭配使用。

目前在工藝上應用的工法很多，例如：

鑲嵌玻璃工法:製作好模具後，使用雙面膠帶將玻璃黏在模具上，再進行水泥砂漿的灌注，靜置乾硬後拆模，清除附著的黏膠，即可完成。

馬賽克鑲嵌：使用小塊的玻璃馬賽克磚，在模具上拼貼創作排列圖案，再使用水泥砂漿填縫的方式創作。

磨石子工法：若使用碎玻璃可將其與水泥砂漿一同攪拌後灌注，拆模以後使用砂紙或打磨機器打磨出玻璃表面。

抿石子工法：可使用抿石子的方式，將琉璃石與水泥砂漿混合，平壓至已成型的素坯上，再使用抿石子海棉擦拭出琉璃石面。

熔玻璃工法：將玻璃熔化後成型於水泥孔洞中的方式製作。

以上工法皆可依據自己的想法變化其製作方法。

 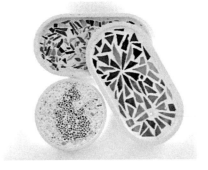

圖 5-19　鑲嵌玻璃水泥盆器　　圖 5-20　玻璃創作飾盤

5-5-2 玻璃鑲嵌盆器示範

準備工具材料：

材料：水泥、水泥色漿、玻璃。

工具：模具、雙面膠帶、抿刀、攪拌紙杯、攪拌棒、手套。

製作步驟彩色影片連結：

https://youtu.be/pC9oQzuJJWs

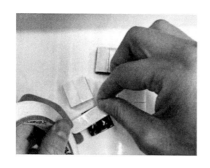

步驟一

將玻璃正面貼雙面膠帶。

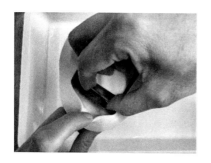

步驟二

撕掉雙面膠帶，將玻璃黏在模具上。

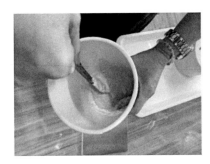

步驟三

將水泥砂漿攪拌均勻。

步驟四

將水泥砂漿倒入模具中。

步驟五

靜置至水泥硬固。

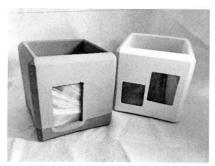

步驟六

拆模後清除雙面膠帶，完成。

5-5-3 玻璃嵌銅線抿石示範

準備工具材料：

材料：水泥、銅線、琉璃石。

工具：老虎鉗、模具、抿刀、攪拌紙杯、攪拌棒、海綿。

製作步驟彩色影片連結：
https://youtu.be/7wwucp1gGM0

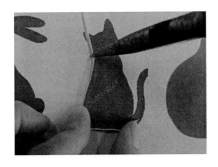

步驟一

將銅線彎成喜歡的造型。

步驟二

將白水泥攪拌均勻。

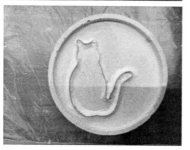

步驟三

用白水泥漿將銅線固定在底盤上。

步驟四

將 1：1 配比彩色琉璃石與白水泥攪拌均勻。

步驟五

將琉璃石砂漿壓入銅線造型內。

步驟六

將 1：1 配比白色琉璃石與白水泥攪拌均勻。

步驟七

將琉璃石砂漿壓入銅線造型外圍。

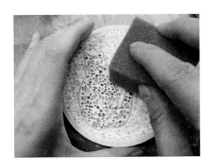

步驟八

使用海綿擰乾，抿掉琉璃石上層白水泥。

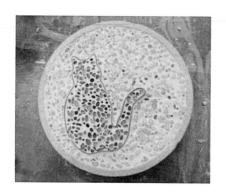

步驟九

靜置乾硬後，用清水清洗乾淨。

5-6 水泥砂漿×金屬

　　冷冽的金屬質感與水泥的樸實冷調是兩種不同的感覺，兩種質感結合時，也可以顯現出個性獨特、有現代潮流感的屬性，很適合創作於文具、飾品，應用於室內精品時能表現出現代時尚的感覺。

　　金屬一般較常用的材質有不銹鋼、銅、鐵等等，裁切時會產生銳利的毛邊，製作時須經過打磨修邊至不傷手的程度，若是容易生鏽的金屬材質需要在經過烤漆防鏽的處理。

　　純銅在乾燥的空氣中，安定且具有與黃金相近的光澤，近似橘紅色調，具有奢華感與溫暖感。純銅與其他金屬結合而成合金後，可呈現不同顏色的合金銅，例如青銅、黃銅、白銅等等。青銅為純銅中加入錫，在潮濕的環境下容易氧化，呈現出青色，固名青銅，鑄造性好、化學性穩定，耐磨損。黃銅則為純銅中加入鋅，會呈現出偏黃的黃金色澤，容易加工鍛造，且不易氧化。白銅則為純銅中加入鎳的合金，為銀白色調，不易生鏽，抗腐蝕性。

　　生鐵鏽蝕的表面感，也可創造出金屬的另一個面向，讓作品呈現工業風及懷舊感，創造出復古純真的年代感，與水泥的樸實感相互映襯，也是另一種完美的結合。

　　不鏽鋼，在臺灣俗稱「白鐵」，是由不同金屬依不同含量組合而成之合金鋼，其中鉻含量須至少有 10.5%，才稱的上是真正的不鏽鋼，因為鉻會在鋼表面上形成一層透明的氧化鉻保護膜，防止與氧氣接觸，具有抗蝕性，但只是比一般鋼材不易生鏽，並不是完全不會生鏽。分類上依據含錳的多寡，分為 200、300、400 三種系列，200 系列的 201、204 不鏽鋼多為工業用，304、430 不鏽鋼屬食品級，316 不鏽鋼

則為醫療級，鎳含量多寡影響其耐腐蝕性與價格差異。

　　金屬感的風格逐年流行，光澤感搭配上水泥的冷調，若是金色的質感，可以增加奢華感，質感會瞬間提升。若是銀色系的金屬色，則可提升獨特性與潮流感，不妨在作品設計中添加金屬的媒材，增加作品的設計層次，俐落時尚的質感，成為現代人喜歡的風格。

圖 5-21　水泥戒指

（圖片來源：22STUDIO 品牌）

圖 5-22　水泥鋼筆

（圖片來源：22STUDIO 品牌）

國家圖書館出版品預行編目(CIP)資料

水泥砂漿文創產品量化與媒材應用 / 林佩如,
 郭汎曲編著. -- 初版. -- 臺北市:元華文創股
 份有限公司, 2024.06
 面; 公分

 ISBN 978-957-711-377-1 (平裝)

 1.CST: 水泥 2.CST: 泥工遊玩 3.CST: 材料科
學

999.6 113005880

水泥砂漿文創產品量化與媒材應用

林佩如 郭汎曲 編著

發 行 人:賴洋助
出 版 者:元華文創股份有限公司
聯絡地址:100 臺北市中正區重慶南路二段 51 號 5 樓
公司地址:新竹縣竹北市台元一街 8 號 5 樓之 7
電 話:(02) 2351-1607 傳 真:(02) 2351-1549
網 址:www.eculture.com.tw
E - m a i l:service@eculture.com.tw
主 編:李欣芳
責任編輯:陳亭瑜
行銷業務:林宜葶
出版年月:2024 年 06 月 初版
定 價:新臺幣 350 元

ISBN:978-957-711-377-1 (平裝)

總經銷:聯合發行股份有限公司
地 址:231 新北市新店區寶橋路 235 巷 6 弄 6 號 4F
電 話:(02)2917-8022 傳 真:(02)2915-6275